Extraña Ufanía

Poesía clásica
Gertrudis Dueñas Román

Extraña Ufanía

Extraña Ufanía
Gertrudis Dueñas Román
Gertrudisduenas@gmail.com

(Kindle Edition) (Spanish Edition)
I.S.B.N: 9781091497665
Sello: Independently Publisher

Fotografía: Henri Meihac –13 4082
Sunyu Kim unplash
Todos los derechos reservados
2019

**Siempre pensé que la vida*

Extraña Ufanía

Poesía clásica
Gertrudis Dueñas Román

Extraña Ufanía

Siempre pensé que la vida

Gertrudis Dueñas Román

Presentación

Extraña Ufanía, es un poemario creado a partir de grandes sentimientos, donde muchos de los poemas que en él encontrarás, están dedicados a las decepciones amorosas, a la fe, la familia, los amigos y la naturaleza, aunque podría decirse, que la ausencia y la distancia, han sido el eslabón principal de una cadena de acontecimientos y fuente de inspiración en la realización de este pequeño poemario, siendo en sí, el velo que oculta una parte de las vivencias cotidianas de la autora y que extrañamente expone ante el lector, por lo que viene siendo, la amalgama perfecta entre la realidad y la fantasía, dibujando con letras el sentimiento atrapado en un alma llena de sueños, pero vacía de ese amor que anhela tener toda mujer, y que por años ha sido víctima de la soledad y noches de insomnio, las que oculta bajo una máscara, que no deja ver el flagelado rostro de su desarraigado mundo.

Poemario, en el que podrás encontrar diferentes tipos de estructuras de arte menor o de Arte Mayor, como el soneto, el verso libre, la Espinela, la prosa poética y hasta el más novedoso Jotabé, en sus diferentes variantes, plasmando en cada verso la más sublime emoción, acompañada de la grandiosidad del amor verdadero o el más filoso e hiriente desengaño.

Poemas donde sentirás que también existe la esperanza a pesar de que la fe, ha sido quebrantada y que el amor puede llegar a alcanzarte y llenar ese vacío que por años ha estado en el corazón esperando un milagro que llene de magia tu vida y sea capaz de borrar las huellas que están a flor de piel, para sanar al contacto de una mano redentora.

Extraña ufanía, es una recopilación de hechos y vivencias que a través de los años dieron cuerpo a este poemario, al que el lector dará vida con su desbordante

*podría vivirse más allá de los sueños**

Extraña Ufanía

imaginación, sintiendo vibrar en cada rincón de su alma triste o enamorada cada verso, el mismo que lo transportará a ese mundo de penas y tormentos al que algún día conoció o al mundo de los sueños jamás vivido.

 Un primer libro que, espero sepan perdonar los errores que en él puedan encontrar y deseo, sea del agrado de todos y que de algún modo puedan sentirse un tanto identificados con él y darle una sincera valoración.

<div align="right">Gracias.</div>

Siempre pensé que la vida, podría vivirse más allá de los sueños

<div align="right">Gertrudis Dueñas Román.</div>

Gertrudis Dueñas Román

PRÓLOGO BIOGRÁFICO

Realizado por G. D. Román
Poeta y escritora cubana, residente en Estados Unidos.

Bueno, no siempre es fácil decirlo así, cuando has mantenido todo bajo tu punto de vista, y un día cualquiera, tomas el lápiz y comienzas a plasmar en versos, cada pedacito vivido, dando forma a ese sentir y anhelo que has llevado dentro de ti por mucho tiempo y creas esa obra maravillosa que te hace sentir orgullosa de ti misma.

Desde muy joven sentí la necesidad de escribir, y así, cuando regresaba del colegio, me iba a un rincón tranquilo de la casa y sumida en mis pensamientos iba plasmando cada sentir en hojas de papel, que más tarde, terminaban en un cesto de basura, apenas escribía alguna décima criolla, o una cuarteta, sin el conocimiento necesario para componer un poema con todas sus reglas, me sentía completamente atraída por los libros de poemas y de novelas, y leía hasta el cansancio, a Nicolás Guillen, Samuel Feijóo, Esther Costales, Honoré de Balzac, Manuel Cofiño López y muchos más, siempre con la esperanza de poder algún día, escribir realmente hermosos versos y novelas y llegar a ser poeta y escritora ¡ese era mi mayor sueño!

Muy temprano, el amor toca a la puerta de mi corazón y con él, crecen los sueños, como el arroyo cuando llueve y se desborda, inundándolo todo, entonces comienzan a brotar poesías llenas de sentimientos, todo un mundo mágico se abría a mis pies y yo podría reflejarlo en letras, había heredado de mis padres, esa habilidad connatural de improvisar y cada día algo nuevo despertaba el interés por aprender, por mejorar, y ellos, apoyaban y alimentaban ese sueño.

*podría vivirse más allá de los sueños**

Extraña Ufanía

En breve, llegaron los hijos a mi vida, en plena lozanía, comenzaba una nueva era, la que me traería nuevos retos y más inspiración para escribir y ellos, eran mi mejor musa. Las adversidades, también fueron llegando y de cada una nacía una nueva poesía. Los celos, las penas y las glorias, eran un motivo para componer, hasta ese momento en qué mi poesía llegó a ser como el invierno, frío y gris, y mató la rosa de la ilusión dejando una visible estela de dolor.

El amor a la naturaleza, por todo lo que fuera al aire libre, hecho por la mano de Dios, hacía renacer cada verso en mi interior, escurriéndose por las intrincadas grietas del cerebro, hasta plasmarse en mi vieja libreta de notas, donde atesoraba todo cuanto escribía. Pasaron muchos años, no diré cuántos ¡Ahora que importa! sucedieron entonces las distancias, el desamor, la ausencia, grandes pérdidas, que marcaron el alma para siempre y todo está aquí, en este pequeño libro que tienes entre tus manos y con él, la oportunidad de conocerlos, y yo, al fin, podré despojarme de todos los secretos que queman el alma y con ello, la satisfacción de hacer mi sueño realidad.

Cada poema es una historia: ¿Real? ¿ficticia? da igual, es una historia que no olvidarás y que te hará vivir un pedacito de cada sentimiento, o revivirás los propios, una historia de la que podrás aprender, incluso, aunque no haya sido del todo así:

Siempre pensé que la vida, podría vivirse más allá de los sueños

Gertrudis Dueñas Román.

Gertrudis Dueñas Román

Extraña Ufanía
(Soneto alejandrino # 1)

¡Adornan mis mejillas, las perlas diamantinas
en las noches calladas, ausentes de ilusión!
¡Con extraña ufanía, descorro las cortinas
detrás de las que oculto, mi secreta pasión!

¡No sabe que aún le amo, que es mi sueño sagrado!
¡dormido en el recuerdo, se ha quedado el ayer!
¡Que tengo un alma rara, donde llevo guardado
sueños, besos, caricias, incienso de mujer!

¡Y no puedo mirarle, los ojos, frente a frente
sin qué con ansia loca, me provoque el ardiente
y morboso deseo, por su boca, su sexo!

¡Mientras, en mis tormentos, excavo en mis entrañas
provocando en mi ser, sensaciones extrañas
por un místico afán, de cóncavo y convexo!

*podría vivirse más allá de los sueños**

Extraña Ufanía

Mis dos amores
(Verso libre)

¡Qué rico olor a violetas y a recién nacido!
¡a lluvia y tierra mojada por la primavera,
mezclado en el ambiente,
que arrastrado por la brisa me llega!

Llueve sobre los tejados, formando una música suave
en perfecta armonía, con el lloriquear de la bebita.
¡Cuántos colores tiernos, en las minúsculas ropitas
que adornan por sí sola, la alcoba y la pequeña cuna!

¡Qué rico olor, cuando beso su frente diminuta
mientras liba golosa y jadeante!
Y en medio de tantas emociones,
transcurren los días dulcemente.
¡Y ya dice papá,
y ha dado los primeros pasos!
y en la premura de la vida cotidiana,
descubro mi vientre prominente.

Esta vez, todo de azul. ¡Cuánto calor todavía!
No llueve, diciembre me traería nueva sorpresa
y de nuevo. ¡Qué rico olor a recién nacido!
Y le arrullo en mis brazos, mientras le beso y le mimo.
¡Mis dos amores! ¡dos muñequitos de armiño para
mi lozanía! ¡solo míos!
¡nuevo reto y eterno desafío!

Gertrudis Dueñas Román

Ámame
(Versos tridecasílabos)

¡Ámame sin prisa! ¡Con el alma y el cuerpo!
¡recórreme despacio en este viaje nuevo!
¡Busca en mi interior, guardo un amor inédito,
y aviva con tus ansias en mí, el fuego interno!

¡Ámame sin prisa, que quiero verte tierno!
y sentir que tus manos son de terciopelo.
¡Que el roce de tus labios despierta el deseo!
¡que aún sigo viva, que puedo amar, que siento!

¡Ámame sin prisa! ¡descubre mi secreto!
¿quieres hacerlo tuyo? ¡qué sea tu reto!
¡No puedo prometer, que será siempre eterno!
¡solo hazlo tuyo! si lo quieres ¡Inténtalo!

¡Ámame sin prisa! ¡repica en mi silencio!
¡mis células muertas, renazcan con su aliento!
¡que el calor de su piel ponga mi piel ardiendo!
¡broten por mis poros, bocanadas de fuego!

¡Ámame sin prisa! porque prisa no llevo.
¡yo tengo para amarte, un universo entero!
y el tiempo que me quede, hoy sabrás que lo quiero,
para recomenzar, y amarte ¡a ti de nuevo!

*podría vivirse más allá de los sueños**

Extraña Ufanía

Tu nombre
(Acróstico dodecasílabo)

¡**A**nda y ven a mi lado, avecilla mía!
¡**D**ádiva preciosa, que el señor me ha dado!
¡**R**eiremos de cosas bellas cada día!
¡**I**maginemos que el mundo, no ha empezado!
¡**A**hora soy cómplice en tu egolatría!
¡**N**adie más sabrá, que es un mundo soñado!

Sueña mi niño, cuanto quieras tener
Ufano, de tu inocencia consentida
Alcanza las estrellas y podrás ver
Reír a la luna, grande y complacida
En un mar de espuma y peces por doquier.
¡**Z**alamero! ¡Ven y emprende la partida!

¡**D**uerme en mi regazo, pequeñito mío!
Una noche iremos, juntos a explorar
Ese mar de ensueño, en un lindo navío.
¡**Ñ**oño! ¡Duerme ahora! para así zarpar.
¡**A**l viento iza la vela, en la noche, al frío!
¡**S**ueña en mis brazos, con los peces del mar!

Gertrudis Dueñas Román

Y tú
(Versos heptasílabos)

Me refugié en tus brazos
y me gustó tu cuerpo.
Me impregné de tu aroma,
de tu olor varonil
y me quedó en la boca
el sabor de tus besos
y me llevé en el alma
algo, no sé decir.

Y tus ojos morenos,
tus miradas ardientes
y tus labios carnosos
que a veces dejan ver,
cuando apenas sonríes
el nácar de tus dientes
sentí de nuevo ganas
de volverte a tener.

Me refugié en tus brazos
y me hice a ti de nuevo,
y tú con mil amores
me volviste a querer,
y encendiste la llama
con tu bendito fuego
y tú quisiste amarme,
hasta el amanecer.

*podría vivirse más allá de los sueños**

Extraña Ufanía

Amor moribundo
(Soneto tridecasílabo # 2)

Es como el náufrago, que se aferra al madero
como la vela, que ya está por terminar
como el ciego busca la luz, con desespero
como el moribundo, que quiere descansar.

Como rosas que mueren, en la copa rota
que han sido olvidadas, por alguna razón
así se fue muriendo este amor, gota, a gota
en copa de olvido, dentro del corazón.

Pasé por tu puerto, como barca sin tino
tan solo una estela, sobre el mar se quedó
que las olas borraron y olvidé el camino...

me aferré a la vida, no sabía que yo
era una marioneta, un juego del destino
¡Me recosté al cansancio, el amor se durmió!

Siempre pensé que la vida

Gertrudis Dueñas Román

La distancia
(Décima Espinela) A mi hija Tury.

I-
La distancia que el Señor
puso entre las dos un día,
marcó tu vida y la mía
con el puñal del dolor.
Le puso alas al amor
dio rienda suelta a la vida,
sembró de cardos la herida
y semillas prodigiosas
y germinaron las rosas
de la esperanza perdida.

II-
Casi me sentí morir
sabiéndote tan distante,
y no dejaba un instante
de llorar ni de sufrir.
Pasé noches sin dormir
sentada a la cabecera,
pidiendo a Dios, que te diera
mucha salud, protección,
su divina bendición
y que tu lado estuviera.

III-
Hija mía, sé también
que sufriste amargamente,
y que sin bajar la frente
te encaminaste hacia el bien.
Y que no tuviste a quien
te pudiera consolar,
no tuviste a quien amar
y entre tanta soledad,
no encontraste de verdad
de un hombro donde llorar.

*podría vivirse más allá de los sueños**

Extraña Ufanía

Tribulación
(Soneto clásico # XLIII)

¡Amor que has trastornado mi sentido
dejando mi alma triste, atribulada!
Recorre por mi cuerpo una oleada
de un cálido sopor adormecido.

¡Amor, que en tantas noches te he querido
aplacando tu intrépido deseo!
Si tus ojos ven, cual yo, te veo
entonces, no todo está perdido.

Si corre por tus venas, cual, delirio
el ego consentido en que te pierdes
entonces nada puedo remediar...

y del amor que fuera nuestro idilio
no queda nada hermoso que recuerdes.
¿De qué me vale, esta fiebre de amar?

Gertrudis Dueñas Román

Tú perdón
(Prosa poética)

¿Qué te perdone?
¿yo, qué te amé sin pedirte nada a cambio,
sin miedo y sin medidas, con vida y corazón?

¿yo, qué me refugié en ti, cual niña perdida,
y te hice cómplice de mis más secretos sinsabores?
¿Por qué habría yo, de darte tu perdón?

¿Qué te perdone?
¿yo, qué me plasmé en tus pupilas prietas
y brillantes, até mi cuerpo al tuyo cual amante,
con el más anhelante deseo de vivir,
vienes hoy, a pedirme tu perdón?

¿yo, qué sufrí humillaciones por tu rudo carácter,
intentado cambiarte, más nunca lo logré?
¿por qué habría yo, de perdonarte?

Si tú, ingrato y perverso hombre de hielo,
que ni siquiera sabes ¿qué es amor?
clavaste en mi alma, el desconsuelo,
con el triste garrote del dolor y el celo
¡matando para siempre mi ilusión!
ignorante de alegrías y desvelos, de toda fantasía
¡sin ninguna compasión!
¿Ahora vienes, a implorarme tu perdón?

¿Es que acaso no recuerdas...
cuántos miles de perdones que te di, para después sufrir
los mismos sinsabores, sin qué pensaras en mí?

*podría vivirse más allá de los sueños**

Extraña Ufanía

¡Ah!
¡pero, hoy que estás acabado, y que ahorita peinas canas
y los años que han pasado te han remordido la conciencia,
o la amarga experiencia de tu vida mundana, de pronto se
ha parado, como el viejo reloj que, en la pared colgado
da su última campanada, porque su vieja cuerda se partió!
Acaso ¿por eso, vienes implorando tu perdón?

¡Solo Dios, sabe si has sufrido bastante!
¿quién soy yo, para perdonarte?
¡no puedo! ¡no soy Dios!

Siempre pensé que la vida

Gertrudis Dueñas Román

Traición
(Prosa poética asonante)

¿Para qué decirte de lo mucho que sufro,
cuando tú, de mi dolor te alegras?
¿Para qué quieres tú, saber de mi tristeza,
si sabes que mis penas, eres tú, quien las siembras?

¿Acaso complacida todavía, no te encuentras,
y quieres provocar más dolor y más penas,
que las que llevo dentro, y finges no saberlas?

¡Date la vuelta y vete! ¡no te daré respuesta!
¡no es justo que te burles de la tristeza ajena
y pases sonriente de mano, por mi acera,
del hombre que más quise y amé sobre la tierra!
¡qué me robaste un día! ¡cuando mío, solo era!

¡Envidiosa y perversa! ¡tan mala y traicionera!
¡te fingías ser mi amiga para tenerlo cerca
y me robaste al hombre, con quien soñé vivir
toda una vida entera!

¡Date la vuelta y vete! ¡no te daré respuesta!
¡no quiero más preguntas y date ya, la vuelta,
y no vuelvas siquiera, ni para preguntar
sí, estoy viva o si estoy muerta!

¡Te digo que te vayas! ¡qué no vuelvas! ¡perversa!
¡no quiero verte más, parada aquí en mi puerta!

¡Nunca fuiste mi amiga! ninguna amiga buena
me traiciona jamás ¡como tú, me lo hicieras!

*podría vivirse más allá de los sueños**

Extraña Ufanía

¡Maldigo, sí, maldigo, cuando te conociera
y presentara a mi hombre, aquella noche negra!

¡Saborea tu orgullo y ríe, a boca llena,
más, cuéntales a todos, de tu victoria nueva!
¡gózate tu solita! ¡disfruta mi tristeza!
qué, aunque me creas vencida
¡mi orgullo no se quiebra!

A Dios, pido que el día, que vuelvas a mi puerta,
sea ¡a pedirme perdón! ¡de rodillas! ¡perversa!
Espero, que la vida, te enseñe cuánto cuesta
traicionar a un amigo ¡por un cobre cualquiera!

Y así, será muy tuya ¡la eterna moraleja!
y llenarás tu boca, con sabor a mis penas,
sintiendo que te corre la traición por tus venas,
pidiendo a Dios, clemencia, entre llantos y quejas!

Ahora ¡no importa, ríe, ríe, mientras puedas!
que, a ti, te pagarán ¡con la misma moneda!

Gertrudis Dueñas Román

El guarachero
(Guaracha) Letra compuesta para un amigo.

Tú, sabes que soy un hombre
guarachero y jugador,
que no tengo compromiso,
ni siquiera en el amor.

Que me gustan las mujeres,
el juego, tabaco y ron,
que me salgo por las noches,
y regreso con el sol.

Me dicen el guarachero
el tipo del vacilón,
paso la noche gozando
y juego como el mejor.

En asuntos de mujeres
casadas, soy el terror
de los maridos celosos,
porque buen amante soy

Guarachero soy,
jugador nací,
tú sabes que soy un hombre
completamente feliz. (Se repite)

Me dicen el guarachero
el tipo del vacilón,
y a las mujeres le ofrezco,
guaracha, tabaco y ron. (Se repite)

*podría vivirse más allá de los sueños**

Extraña Ufanía

El perro y el mendigo
(Fábula)

Alzando la mirada al cielo,
para pedir perdón por su pecado,
agonizaba el pobre desgraciado
mientras la muerte, lo cubría con su velo.

Solo su perro aulló su desconsuelo
y tan solo por él, estuvo acompañado.

Nadie lloró la muerte del mendigo,
nadie acompañó al pobre, junto al féretro,
solo su perro lo cuidó con celo
pues, aquel había sido, su verdadero amigo.

Llevároslo a enterrar al otro día
en brazos de los dos sepultureros,
y como siempre, lo siguió un tercero
que, hasta allí fue con él, y allí está todavía.

Reposa en la morada, yerta y sola
los restos del mendigo desvalido,
y bajo del ciprés, que allí creció
¡están también los restos de su amigo!

Gertrudis Dueñas Román

Mi sonrisa
(Versos octosílabos) A mi hija Trudy

¡Hija! ¡Cuán lejos te fuiste
para nunca, más, volver!
¡Dolió tanto tu partida!
¡duele no volverte a ver!

¡Cuántos años han pasado!
más de diez, tan solo sé,
que se llevó la alegría
de mis ojillos café.

¡Mis labios ya no sonríen!
tienen un fino bordado
de pequeñas cicatrices
¡como símbolo grabado!

¡Por entre ortigas y rosas
tuviste que caminar!
¡Y hoy ya eres blanca paloma,
que puede libre volar!

Yo, me pintaré los rayos
de plata y esperaré
a que me crezcan las alas
y algún día volaré.

Extraña Ufanía

Y me enfrentaré al temor
que he tenido a envejecer
y volveré a ver la vida
¡con esperanza y placer!

Pondré flores en la senda
por donde vaya pasando
y me secaré los ojos
si acaso ¡me ven llorando!

Y si hoy tengo un corazón
que no deja de latir
dibujaré la sonrisa
¡cuando me quiera reír!

*Siempre pensé que la vida

Gertrudis Dueñas Román

Encuentro
(Soneto alejandrino # 3)

Salí sola esa noche, llevando por testigo
a la silente luna, con todo su esplendor,
para encontrar la fuente, donde la sed mitigo
y arrancar los arpegios, embrujados de amor.

Y me encontré tus besos, en el inhiesto seno
recorriendo mi cuerpo, tu fuego abrasador,
hasta la curvatura, donde te pierdes pleno
y se atan los deseos, bañados en sudor.

¡Esa noche marcó, la ruta de mis días!
¡brotaron nuevamente, las viejas poesías
y el arpa de mi cuerpo, vibró por la emoción!

Desde esa noche espero, tu lado más perverso.
¡obsesión de poeta, de resurgirte en verso
con el más dulce anhelo, de una gran ilusión!

Extraña Ufanía

La esquina nuestra
(Soneto alejandrino # 4)

¡Metamórfica! ¡inmóvil! ¡apenas escondidas!
¡bañada por el frío rocío de la noche!
¡testigo de pasiones, bien o mal concebidas!
¡confesionario mudo, de amores en derroche!

Bajo el oscuro manto, titila en la aureola
el más fino bordado, por la mano de Dios,
desde aquí puedo verla ¡magnífica y tan sola!
cuando fue en mi auditorio ¡música de interludios!

¡Silencio de la noche, que enmudece la boca!
¡brasa que aviva el fuego, del deseo! y provoca
besar tus negros ojos, y tus labios ¡Tenerte!

Allí, en la esquina nuestra, tanta angustia dormida,
se quedó sepultada ¡para toda la vida!
y al pasar cerca de ella ¡duele, no poder verte!

Gertrudis Dueñas Román

La búsqueda
(13 estrofas de Versos alejandrinos)

Recorre, muy de aprisa, la ciudad ya dormida
con los ojos cansados, de mirar sin mirarle,
con las piernas dolientes, y la razón perdida
deambula las calles, con afán de encontrarle.

¡Va herida y angustiada, mas no puede dejarle!
¡con manos temblorosas, crispadas de dolor,
a todos les pregunta, por él, sin importarle
si la gente comenta, que enloquece de amor!

Le busca en cada rostro, que a su paso aparece
en el rugir del viento, que llega cual gemido.
le busca en cada sombra, que en la noche se mece
con la fe, de encontrarle, pero aún ¡no ha podido!

¿Es que acaso se esconde, porque sabe que miente?
¿o en brazos de otra amante, le ha llegado el olvido?
Necesita encontrarle, porque al verle de frente
y al mirarle a los ojos, sabrá ¡si lo ha perdido!

¡Martirio de los celos, que nublan su mirada!
¡no puede contenerse! ¡va ciega en su agonía!
¡Martirio de la duda, que lleva en sí, clavada
pone dentro del pecho, la venganza más fría!

¡Tengo miedo! ¡me dijo! de perder la razón,
sí lo encuentro en los brazos, de otra mujer cualquiera
y con mis propias manos ¡le arranque el corazón!
para vengar la ofensa, después ¡me lo comiera!

*podría vivirse más allá de los sueños**

Extraña Ufanía

¿Dónde estás? ¡mil reclamos, aumentan su tortura!
¡gritos desesperados! en esa noche ¡aterra!
retumbaron las calles ¡de rabia, de amargura!
¡brilla desenvainado! ¡de su mano se aferra!

¡Se apagaron las voces, esa noche infernal!
¡tras el umbral sombrío, solo un rayo destella!
Los cuerpos como rosas, y el cabo de un puñal
brilla en medio del pecho ¡de su amante, y del de ella!

¡Oh! ¡maldito silencio, de esta vida vacía,
que taladras el alma! ¡que quitas el aliento!
¡y truecas por amarga, la dulce fantasía,
con gritos de sirenas, que viajan con el viento!

Mucho tiempo ha pasado ¡ya más de una veintena!
y ha vuelto cual fantasma, de aspecto sepulcral,
a recorrer las calles, llevando el alma en pena
y un brillo en la mirada, que es de un mundo irreal.

Puede vérsele sola, cantando en las esquinas,
o allá en el camposanto, con un ramo de rosas
que acarician sus manos, delicadas y finas,
conversando con él, contándole ¡mil cosas!

¡Desde entonces, que ha vuelto, nadie dice su nombre
y niegan simplemente, que la vieron pasar!
y aunque luce tan regia, nunca más otro hombre
por más que él, la quisiera ¡se dejaría amar!

Siempre hay risas y llanto, colgando en los umbrales
con palabras dispersas, que salen de su boca,
en las noches silentes, con trajes medievales
va de esquina en esquina, luciendo ¡blanca toca!

*Siempre pensé que la vida

Gertrudis Dueñas Román

Soledad y dolor
(Soneto # 5

Soledad y dolor, cruel sentimiento
que trato de ocultar inútilmente.
Sensación de vacío, que el alma siente
cuál río seco, molino sin viento.

Fuego insaciable que quema por dentro
y el temor de sentirte diferente.
Dolor de tener tan lejos tu frente
sin poder besarla en un nuevo encuentro.

¿Cuántas primaveras han de pasar
sin que rubriquen tu frente, mis besos
y pueda un día volverte abrazar?

Te pido, mi Dios, por ella en excesos
tener alas fuertes, poder volar
porque ella, es en mí ¡carne de mis huesos!

Extraña Ufanía

El tiempo, tu enemigo más fiel
(Décimas Espinela)

I-

Un reloj cronometrado
es el tiempo, y por demás,
no se te olvide jamás
que también es despiadado.
Es lento, pero apurado
es fugaz e ineludible
y es el tiempo el imposible
de poder recuperar,
¡no te vayas a tardar
porque lo creas posible!

II-

Si te alcanza, te posee
aunque lo creas distante,
y nunca hay tiempo bastante
Si así Dios, manda y provee.
Por mucho que se desee
nadie lo puede vencer,
te transforma sin querer
rasga tus carnes y arruga,
y al menos, una verruga
te da para entretener.

III-

Nadie ha podido evadirlo
mucho menos alcanzarlo,
entonces ¿por qué intentarlo,
si no habrás de conseguirlo?
Pienso, mejor ni seguirlo,
al menos yo, no lo quiero
de enemigo o consejero,
ni, aunque sea amigo fiel
¡la vida es un carrusel!
y del tiempo ¡nada espero!

¿Por qué?
(Verso libre) A ti papito

¡Ay, Señor!, ¿Por qué merezco tanto castigo?
¿Es que he sido tan mala ante tus ojos, que no pueda contar con tu misericordia?,
Tú, que siempre estás ahí ¿No has visto mi angustia?
¿De cómo se aplasta mi espíritu y mis fuerzas se consumen ante tantos imposibles?
¡Hay Señor! ¡Si lo vieras, libre estaría yo ahora! Aunque de pecados nunca se libra el alma.
¡Bien sé, que nació entre espinas! ¡Los dos lo sabemos!
¡Que no tuvo, cuna dorada, ni fina manta! Pero amor, tuvo. Llenaba la casa de alegría y su suave risa era música en la mañana. Hasta ese día, que marco para siempre nuestras vidas, llevándose la risa y la alegría de sus ojos, que has visto tantas veces humedecer su almohada y el odio que ha crecido contra los que más ama. Dime entonces, Señor ¿Por qué soy la más mala? ¡Si no tuve la culpa, de su horrible desgracia!
¿Cuánto aclamé por ti ¿Por qué nunca me escuchaste? ¡Aun así, yo te llamé en las ho_____!
¡Mucho tiempo ya ha pasado y no pued_____
Está labrada mi cruz y no me quejo ¡Ya ves! Aunque me duelen los hombros por tanto peso, y de vez en cuando algunas llagas me sangran.
Dime entonces Señor ¿Por qué soy la más mala?
¿Por qué tanto le quiero, y tanto le hago falta?

Extraña Ufanía

Ganas
(Verso libre)

Hoy yo, siento ganas de un amor con alas,
que me lleve lejos en su raudo vuelo,
de todo pasado, que como alfileres
hilvanan mi cuerpo y en cada puntada
misteriosamente, sangran los recuerdos.
Y pido las alas, mostrando mi angustia,
burlando distancias, mitigando el fuego,
de la esquina que devora mi espíritu.

Hoy yo, siento ganas de un amor vehemente,
de un amor seguro, sereno, preciso,
que me cubra el alma, que borre las huellas
del viejo sendero,
con ojos que sepan mirarme por dentro,
sordos los oídos a todo murmullo
malvado, perverso.
Un amor sin grilletes que aten mis sueños,
libre como el viento que se lleva el eco.

Hoy yo, siento ganas de un amor inédito,
que me sienta toda como diosa Venus.
Que cabalgue en corceles de ensueños
y sean, imposibles de frenar al grito desesperado,
que se rompe sobre las blancas sábanas.
Liberador de angustias y viejos tabúes,
que huirán al conjuro del amor que llega,
sembrando el sendero, de nueva esperanza.

Gertrudis Dueñas Román

Resignación
(Soneto tridecasílabo # 6)

Orgulloso varón de sensual atracción
que a beber de la copa que a tu amor convida.
Por sagrada o pagana mi cara emoción
no ha de ser incólume al curso de la vida.

Porque ahora dices que te gusto, que me amas.
¡Dios, bendiga la magia, que me hace soñar!
Pero sé querido, que el día de mañana
no podré brindarte, lo que hoy te puedo dar.

Compenso el momento, que me brindas ardiente
al rítmico vaivén, de tu cuerpo exigente,
de tu boca húmeda, que es toda sensación.

Olvidando un día, más temprano que tarde,
apagado el fuego que en mis entrañas arde
no beberé en copa de la resignación.

Extraña Ufanía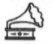

Pecado
(Versos Octonarios asonantes)

Porque es mi pecado amarte, te oculto mi sentimiento
me da miedo me delaten, mis ojos cuando te veo
y porque sé, que es pecado, decirte cuanto te quiero
es que se mustia en mi pecho, la rosa de mi deseo.

Mi buen amigo, mi amor, no sabes cuánto te quiero
no conoces del dolor, que aprisiono aquí, en el pecho.
¡Cuánto me cuesta quererte, sin que sepas lo que siento,
cuando me besas la frente, con esa boca de fuego!

¡Qué caprichosa es la vida, que vano son hoy mis sueños!
¿para qué hacer poesía, con la musa del ajeno?
si tú ni cuenta te has dado, del temblor que hay en mi cuerpo,
cuando me tomas las manos, y me dices hasta luego.

Gertrudis Dueñas Román

Penas
(Soneto tridecasílabo # 7)

Pena en el alma y en la boca, un sabor amargo
se esconde tras la risa, una mujer coqueta
que intenta refugiarse en ella y, sin embargo
aflora a sus ojos, la lágrima indiscreta.

Su rostro, es reflejo de un alma atormentada
por noches de insomnio, por el llanto secreto
por la gloria vivida, y la pena callada
que aguarda en silencio, por el próximo reto.

 Apenas sus ojos, revelan la agonía
de ansiedad latente, que esconde cada día
por reconditeces, que el cerebro plasmó...

solo el lecho frío, donde llora su pena,
es el testigo mudo, de su horrible condena,
y único que sabe que esa mujer, soy yo.

Extraña Ufanía

Celos
(Soneto clásico # 8)

Si me tomas por santa o por pagana
en medio de este loco desatino,
no cambiará de senda mi destino
ni dejaré de amarte siempre ufana.

Y si tomas por noble o por malsana
esta obsesión de amarte ciegamente,
no sumarás líneas a mi frente
ni adornarás mi pelo con más cana.

Yo seré siempre firme en mis anhelos
y seré ante la duda indiferente,
por más que dudas, bien sé que son celos,

que hoy tratas de ocultar inútilmente,
cubres el corazón con negro velo
negándole el amor, que por mí siente.

Gertrudis Dueñas Román

Dudas
(Soneto clásico # 9)

Esta mañana al besarme la frente
sentí sus labios, temblar de emoción.
Y su mirada casi indiferente,
lleno de dudas a mi corazón.

Esta mañana lo encontré distinto
cual si escondiera no sé, qué dolor,
y no sé, por qué me dice el instinto
qué bajo su alero, anida otro amor.

Y niegan sus labios, pero hay en sus ojos
un rayo de luz, que para mí antojo
es una lanza dentro de mi ser.

Y es más dolorosa y honda la herida
al verme tan pura, llena de vida
mientras se marcha buscando placer.

Extraña Ufanía

Fantasía
(Verso libre)

¡Cómo me gustaría!
Escuchar esas frases morbosas que decías a mi oído, como música suave, en las noches serenas a la luz de la luna.
Aspirar el perfume de tus axilas mojadas por el vaivén imperioso de tu danza pagana.
Prisioneros los cuerpos, por las ganas y las bocas sedientas de besos y borrachos de sueños y de caricias nuevas.

¡Cómo me gustaría!
Sentirte loco, aventurero, amante desmedido del sexo infinito, como en aquellos tiempos, en que te gustaba
recorrer mi cuerpo con tus cálidas manos, desatando las pasiones de la hembra sedienta que aún llevo escondida en las entrañas.
Embriagarte con el aroma, de mi carne desnuda
bajo el cielo estrellado, en perfecta armonía con tu danza pagana.

¡Cómo me gustaría, dar rienda suelta a mi fantasía!
Porque llevo escondido, un ensueño latente. Incontenible afán de caricias y divinos placeres.
¡Cuán inútil defensa de la mente!
Extraño sortilegio de amor que me somete a esa lujuria intensa al ritmo de tu cuerpo, cual instinto carnal o embrujos del cerebro, que es toda una vorágine, que me arrastra consigo y que me envuelve cada día.
¡Cómo me gustaría!

Siempre pensé que la vida

Gertrudis Dueñas Román

Temor
(III Décimas Espinelas)

I-
Temor de verme pasar
ajena por tu recuerdo,
temor de saber que pierdo
lo dulce de tu mirar.
Temor de no conquistar
por siempre tu corazón,
de que exista otra razón
que perturbe nuestra vida,
temor de ver compartida
mi más sagrada ilusión.

II-
Y siento mi vida apenas
convertirse en rosa mustia,
siento el temor y la angustia
correr dentro de mis venas,
De incertidumbre estoy llena,
me asalta la duda impía
y aunque te amo todavía
pierdo en ti, toda esperanza,
temor de ver que no alcanza
la dicha que mi alma ansía.

III-
Temor de saber perdido
el brillo de tu mirada,
de ser rosa marchitada
en la copa del olvido.
Temor de ver que he vivido
un sueño de fantasía,
de despertar algún día
y ver que nunca existió,
que era un sueño y que acabó
el amor que nos unía.

*podría vivirse más allá de los sueños**

Extraña Ufanía

No digo adiós
(Cuartetos endecasílabos)

No digo adiós, solo digo hasta luego
ha llegado el momento de marchar,
tal vez, la partida hoy me haga dudar
y esté perdida entre el amor y el ego.

No digo adiós, porque sé que no puedo
y no son solo sueños, por soñar,
tengo de tantos años esperar
los ojos secos, el llanto muy quedo.

No digo adiós, porque es grande el apego
a ese suelo, que vio mis pies andar,
y en la partida me verá llorar
pero con buen paso, Dios querrá y llego.

No digo adiós y no es tan solo el miedo
a enfrentarme sola, al inmenso mar,
es miedo a perder, cuanto suelo amar
y ante la duda ya no retrocedo.

Entonces me vuelvo, en impulso ciego
tapo mi boca para no gritar,
¡Salto al vacío, no puedo parar
mi caída libre y alas despliego!

En este viaje la norma transgredo
me impulsa la sangre y me hace avanzar,
lejos de normas que pueda violar
y llevo conmigo, a mi único credo.

Gertrudis Dueñas Román

Mi oración
(Verso libre) A mi nieto Billy

Te doy gracias, Señor, Todopoderoso,
por la omnipotencia de todos tus actos,
por la majestuosa clemencia y divina cordura
con que alivias las llagas sangrantes del prójimo.
Es tu hijo el camino que, a ti, nos conduce
en la necesidad de amar y de fe creciente,
y delante de quien me inclino y suplico
el poder hallar el camino lógico.

Gracias por apartar espinas y lágrimas
de aquellos que amamos, aún en la distancia,
por depositar entre sus tiernos brazos
una nueva vida de amor y de esperanza.

Te doy gracias, Señor, Todopoderoso
por perdonar nuestras ofensas y desmanes
¡líbranos del mal y de tentaciones
que puedan apartarnos de vuestra merced!
y os compensaré con mi oración de cada día
y el amor al prójimo y al hijo, Amén.

Extraña Ufanía

Flagelo
(Soneto clásico # 10)

Si un día, paso por tu lado ajena
bajando la mirada sutilmente,
no quiero verte triste, pues me apena.
¡tendría que fingir ante la gente!

Y si me ves llevada de otro brazo
no juzgues inconsciente mi apariencia,
porque tú, bien conoces del ocaso
en que está sumergida mi existencia.

¡Bien conoces del alma lacerada,
de la causa de mi infinito hastío!
Disimular o bajar la mirada,

es implorar o estrechar el vacío,
donde gravita la pena callada.
¡Flagelo amargo, de tu amor y el mío!

Gertrudis Dueñas Román

Sueño de amor
(Canción Guajira)

¡Mi guajiro, mi dulce guajiro!
quiero darte mi amor hasta desfallecer
y dormirme cansada en tus brazos
sintiendo tus labios rozando mi piel.

Es tan grande la dicha de amarte
que sueño contigo, que lloro de amor,
y en mis sueños estas a mi lado
allí donde fuimos felices los dos.

Construimos un lecho en el suelo
y por techo el cielo, con rayos de sol.
Los penachos de verdes palmeras
se mecían gozosa al ver nuestro amor.

Junto al lecho un gran algarrobo,
un arroyo seco y el dulce trinar
del sinsonte que, en lo alto del monte,
con su melodía, nos hizo soñar.

¡Mi guajiro, mi dulce guajiro!
quiero estar contigo, allá en tu sitial,
y en las tardes sentarme a la sombra
de un hermoso roble y verte llegar.

¡Mi guajiro, mi dulce guajiro!
¡eres mi sueño de amor!

Extraña Ufanía

Déjame
(Décimas Espinela)

I-

Déjame fundirme en ti
cómo se funde el acero,
déjame darte el sincero
cariño que vive en mí.
Todo lo bueno que vi
en tu persona, como hombre
que le hace honor a tu nombre
eso me enamora más,
porque de un ángel jamás
nada malo habrá que asombre.
II-
Déjame el alma entregarte
mil detalles de mi amor,
quiero vencer mi temor
sin miedos, poder amarte.
Toda mi ternura darte
como tú te lo mereces,
déjame pagar con creces
toda la felicidad,
que me entrega tu verdad
con la que me enorgulleces.
III-
Déjame estar cada día
muy cerquita de tu boca,
déjame volverme loca
por tus besos vida mía.
Ser tu barca, ser tu guía,
tu horizonte, cielo y mar
donde pueda navegar
llegar a puerto seguro,
déjame ser el futuro
con el que quieras soñar.

Gertrudis Dueñas Román

Sueños raros
(Verso libre) Dedicado a mi hija Tury.

En las noches, se hace tangible el silencio,
vibra el cuerpo y el alma flagelada.
Misteriosa sensación de espera interminable
y lentamente se humedece mi almohada.
¡Quiero abrazarte! ¡que obsesión la mía!
como en aquellas noches en que te asustaban
esos sueños raros, llenos de fantasía.

¡Fatal melancolía que se adueña del alma!
¡bien sé que no estás! ¡que son solo sueños
que muerden mis noches, huérfanas de cariño!
¡Queman los recuerdos! ¡transitan por las vías
del cerebro!
Mis labios en tu diáfana frente y te besaba, hondo, como te
besaba y rogaba porque te durmieras dulcemente.

Se ha robado el sueño de todas mis noches
y ha puesto muchas oraciones en mis labios
y en mis ojos perlas de fino cristal,
pero no ha podido robarme la vida, ni los sueños raros que
provocaron ojeras, ni el conjurar de los años
que han pasado sin verte,
nada, nada podrá impedir que yo te quiera.

Fuerza eterna que lanza su grito bravo
cuando el dolor se retuerce en las entrañas.
Y en el angustioso decursar de los días,
me pierdo en el recuerdo perenne de nuestras vidas,
multiplicadas en fe, por este amor que le han nacido alas.
¡Y en un vuelo esplendente, iré hasta donde estés!

Extraña Ufanía

Seré, tu sombra
(Prosa poética)

¡El día que te marches, mi amor se irá contigo!
donde quiera que estés ¡seré tu sombra!
¡Guardián de tus secretos sinsabores!
¡seré el fantasma de tu amor si estas con otra!

¡Notarás mi presencia en la penumbra muda,
el perfume de mis carnes te embriagará al dormir
y un escalofrío recorrerá tu piel desnuda!

¡Plasmaré en cada poro de tu piel mi boca!
¡mi lengua buscará cada rincón dormido
y callarás el grito que lanzan tus entrañas,
pidiendo la locura del sexo desmedido!

Porque sé que me llevas pegada a tus pupilas.
¡me llevas en tus risas, en tus sueños de lujuria
y en tus perversos deseos de besar mis axilas!

¡El día que te marches te seguirán mis sueños,
que son los que no puedo evitar ni evadirlos!
¡Y en el silencio largo de las horas de espera,
se romperá el hechizo de querer estar contigo!

Me amarré a los recuerdos y a mi egolatría,
creyendo ser tu sombra o el fantasma de tu amor.
¡por el que vivo, en perfecta simetría!

Gertrudis Dueñas Román

Mi pequeño ángel
(Verso libre) A mi nieto Billy

No puedo tejer sus mediecitas, ni sus mantas
Pero, puedo tejer mis sueños cada noche.
No podré cargarlo en mí hombro, ni acariciar sus blancas
manitas, ni cubrir sus pies descalzos, cuando el frío los ponga
moraditos.

No podré cambiar su pañal cuando esté mojado,
pero puedo esperar el día, para enviarle un beso,
repasar y estrechar todas sus fotos,
hacerle una oración o hacerle un verso.

Es un rayo de luz que penetró en mi alma,
iluminando los más oscuros rincones.
Es nuestro pequeño ángel, que Dios,
ha puesto en nuestras vidas,
para devolvernos la fe, y la esperanza.

Precioso querubín de cachetes rosados,
que llora y ríe en brazos de su madre buena,
quien le mima amorosa, mientras liba goloso
su sabia prodigiosa y besa sus cachetes rosados
y lo besa, y lo besa en la frente, por mí.

Extraña Ufanía

Me pierdo
(Verso libre)

¡Envuelta en el hechizo de las noches rituales!
¡por el sublime roce las suaves manos!
¡en la mágica pasión, constante y precisa!
¡en la pena muda, que se pierde, en el te quiero
que repica el eco!

¡En las noches que aguardan silenciosas!
¡en el instante que se rompe por una frase!
¡por el roce de manos entrelazadas y aliento cálido!
¡perturbadora y extraña fuerza, de divinos instantes!

¡Y me pierdo!
¡por la lágrima que llega salobre
a la comisura de los labios tibios!
¡por el trepidar de los cuerpos convulsos y jadeantes!
¡por la cópula divina!

¡y me pierdo!
¡en la soledad, de todas mis noches!
¡me pierdo!

Siempre pensé que la vida

Gertrudis Dueñas Román

Esta noche
(Verso libre)

Esta noche, siento el palpitar
de un corazón maltrecho.
Mil quejidos, que se ahogan
en un ¡no! absoluto.

Ocultos flagelos, que afloran
a mi piel, que cubro con sedas,
para que sus ojos, no vean la soledad
de todas mis noches,
ni el temblor de mi cuerpo,
cuando lo fustigan las ansias secretas,
por la necesidad imperiosa
de la suave bondad de sus manos,
de la tibia caricia de sus labios húmedos
y sensuales, de la tierna mirada
que me envuelve toda
y conforta mi espíritu.

¡Extraño y grato misterio,
ante la duda, y la certidumbre
de saberme amada!
¿De por qué estoy tan triste?
no podría explicarlo.

Quizá, son los celos que aprisionan
mi pecho, o la honda impotencia
de la pasión que me adsorbe.

¡Y estoy aquí! ¡quieta y apagada,
como la noche sin luz y sin brisa!
¡amarga y desnuda,

*podría vivirse más allá de los sueños**

Extraña Ufanía

sin el hechizo de sus ojos!
¡perdida en la distancia!
¡sin una lágrima!
Ahogando los motivos de desvelos,
que aprisionan mis celos.

¡Oh, Señor! ¡quiero ser grata
a través de mis manos y de mi boca
y de mi cuerpo todo!
¡pon un rayo de ilusión sobre sus ojos
y reprime mis celos!
¡Y no debía de sentirme celosa!
¡no debía! ¡porque dice que me quiere solo a mí!
¡Como lo bendigo!
¡porque tiene la magia de hacerse
creíble ante mis ojos!
Pero en mi tortura, derramo el zumo amargo
del dolor humano.

¡Lo ves, señor!
¡Ya no son tan suaves mis manos,
ni mi piel tiene la fragancia de la juventud
para embriagarle!
Y es un grito, un quejido que ahogo
en mi pecho cuando quiere escaparse.

¡Tengo miedo, Señor!
¡miedo de no poder corresponder a su reclamo,
cuando la llama del amor le envuelve
y dice que me ama, que me ama, solo a mí!
¡Ay, Señor! tal vez, me quiera, pero...
¡no sé, por cuanto tiempo pueda amarme!

Gertrudis Dueñas Román

Nostalgia
(Verso libre)

Nostalgia que me envuelve, en el sagrado silencio de la noche,
rezo callado que reclama al eterno, con ojos empañados que
buscan en el cielo, el consuelo del alma en milagroso ruego.
Las manos implorantes, aprietan las amarras, de instintos que
recorren las vías del cerebro, donde llevo escondida todas mis
emociones.

Y se pierde el alma honda y lentamente por las estrechas
grietas de la memoria trémula.
Perturbadores sueños, fustigan el recuerdo coronado de
angustias, en un lejano acorde que repite un te quiero, lo
acompaña mi vigilia, al conjuro de unas manos implorantes,
llenas de esperanza, crispadas de dolor,
que se aferran con fuerza al milagroso ruego.

Nostalgia que me envuelve en un sopor cálido en mis sueños
carnales, que abogan por la tibia bondad que hay en sus
manos, por las noches de fuego y divinos instantes, por ese
calor húmedo que encontraba en sus labios.
Nostalgia por el verde cambiante de tus ojos, donde me
pierdo siempre, cual laberinto sin salida, para encontrarnos en
el recuerdo.
¡Una esperanza lánguida que humedecen dos lágrimas,
en el silencio vago de mis noches de espera!
Por la grandiosidad del amor verdadero se desangra en sigilo
un corazón amante,
y prieto las amarras de mi inconformidad, para extender las
alas al borde del sendero, amarga y resignada
por lo estéril de mi vida.
¡Declino ante el imposible retorno milagroso!

*podría vivirse más allá de los sueños**

Extraña Ufanía

Nuevas rosas
(Verso libre)

¡Sé, que nuevas rosas pueden crecer en tus manos!
¡que una sonrisa tuya, puede pintar de azul el horizonte
y convertir tierra árida en tierra fértil,
donde la vida florezca y tenga un rayo de luz la esperanza!

¡Y sé, que quiero vivir prendida de ti,
como un clavel en el ojal de tu camisa!
¡que llevo noches enteras escribiendo algún poema!
¡y que cuando llega alba, amanecen mis ojeras!

¡No quiero estar dormida cuando llegues!
¡Ni dejar que se apague la antorcha milagrosa, que llevo
dentro del alma, que ilumina los oscuros rincones de este
amor!

¡Oh, mi Dios! ausencia y distancia en las noches
de espera, son tangibles como lágrimas!
Y un isócrono temblor recorre mi cuerpo todo, por el temor de
que no vuelvas.

¡y en vano se atormenta mi alma enamorada y celosa! pero tú,
regresas con un ramo de rosas entre tus manos y una
dedicatoria *Para alguien muy especial*

Y como siempre, me besas y me besas.
Inocente de la honda impotencia que aprisionan mis celos, me
besas nuevamente, y tu beso es dulce como un vino sagrado,
musitando suavemente en mi oído, mientras me besas y me
besas ¡Siempre igual!

Siempre pensé que la vida

Gertrudis Dueñas Román

Rúbrica de amor
(Soneto alejandrino # 11)

Sé que llevo en el alma, la divina locura
de perderme algún día, para siempre en tus ojos,
y que tú, en mi delirio, moldees a tu hechura
los instintos carnales, hechos a tus antojos.

Que perdure en mi entraña, la rúbrica que deja
en el alma un ensueño, como un nuncio probable,
en mis labios tus besos, sensación que refleja
en la memoria un canto, misterioso y amable.

Modela con tus manos, el cuerpo que provoca
el deseo imperioso, de buscar en tu boca,
un beso apasionado, con extraño sabor...

y hallarás de mis labios, la esencia milagrosa
sobre tu piel sedeña, con bordado de rosa
plasmaré con mi boca, la rúbrica de amor.

Extraña Ufanía

Desengaño cruel
(Pie quebrado 12, 7)

Tiembla la esperanza y cae en el vacío
　　　¡cual, desengaño cruel!
¡te amé desesperada, desojando
　　　la rosa, sin querer!

Y navegué sin rumbo en el verde mar.
　　　¡de tu mirada fría!
más, la mía estaba llena de ilusión.
　　　¡ciega a luz del día!

Tú, fuiste para mí, arena del desierto.
　　　¡yo, oasis fresco fui,
para saciar la sed, de tu boca ardiente!
　　　¡y así, mi amor te di!

Cual pompa de jabón que se deshace
　　　o se la lleva el viento,
hecha de llanto fue mi triste ilusión
　　　quebrantos y lamento.

¡Hilos de sangre, me atan a tu vida!
　　　¡por mágicos, divino!
¡fuerza impensada que aprieta mi entraña!
　　　¡y se mofa el destino!

Inaccesibles en la distancia muda.
　　　¡un corazón inerte!
busqué en la luna de mi espejo, encontré,
　　　mi soledad y muerte.

Siempre pensé que la vida

Gertrudis Dueñas Román

Tu voz
(Soneto alejandrino # 12)

A veces me parece, que me hablas al oído,
que dices esas cosas, que solías decir
cuando me enamorabas, y me hacías sentir,
que nacía de nuevo, tu amor en un latido.

Tu voz, es como el eco, que repica a lo lejos,
que me llega en la brisa, como un canto de amor
tu voz, es como el trino, del pájaro cantor
que contenta mi vida, la llena de reflejos.

Me iluminas el alma, la pintas de colores
cuando la primavera, se marchó de mi vida
y ofreces alegrías, entre tantos dolores.

La alquimia de este amor, como en vaso diluida
la bebo lentamente, recobrando candores
que perdí desde el día, de aquella despedida.

*podría vivirse más allá de los sueños**

Extraña Ufanía

Enigma
(Soneto # 13)

Hoy podré al fin, descifrar el enigma
que me encierra entre líneas, hasta hoy
y descubrir ante Dios, por mí misma
que ha sido mi vida, tal cual yo, soy.

No exoneraré lo que fue un estigma
al sentirme juzgada sin pudor,
y ser ungida con la misma crisma
dejando imborrable huella de dolor.

Y no vagaré, por la eterna queja
ni oiré los susurros, que el viento aleja
ni pondré triste el mentón en mi pecho.

Con desenfado, enhebraré mi vida,
con la que fui premiada o concebida,
por remediar en algo, lo que está hecho.

Gertrudis Dueñas Román

Un amigo
(*Soneto # 14*) *A mi amigo Rafael.*

Quieta la mirada, como el agua de un lago
taciturno, jovial, tal vez, indiferente
le tienes frente a ti, dispuesto como un mago
que hace arte en sus manos, lo dibuja en tu frente.

De un corte y peinado, realza tu figura
que embellece tu rostro y alimenta tu ego
al espejo miras y te sientes segura
satisfecha sonríes, dices, hasta luego.

Detrás de sus ojos, de su mirada quieta
guarda dulce y sutil, en su alma de poeta
divino sentimiento, de eterno soñar...

qué en su alma sensible, negaron en su nombre
las fibras de su cuerpo, la existencia del hombre
y eleva como un culto, su sueño de amar.

*podría vivirse más allá de los sueños**

Extraña Ufanía

Mujer de carne y de fuego
(Fusión de verso consonante y asonante)

¡Mujer!

¿Por qué estás tan silenciosa, tan humilde y resignada?
cuando fuiste tan querida ¡y por muchos envidiada!

¡Mujer, de sangre caliente, tan caliente como el fuego!
¿qué ha pasado que tu cuerpo, que está frío como el hielo?

¿Por qué tu frente declinas, cuando me miras? ¿Por qué? ¿qué
sufrimiento esconde en tu pecho? ¿dime, que es?

¿Quién con una fuerza extraña, hace doblegar tu espíritus? tú,
que siempre fuiste altiva ¡y mujer de muchos méritos!

¿Quién te ha golpeado la espalda, que te dobla las rodillas?
tú, que jamás permitiste ¡te pusieran zancadillas!

¿Quién fue el que rompió el hechizo, que tenías en la mirada?
cuando al mirar a los ojos, corazones cautivabas.

¿Qué ha pasado con tu risa, casi loca, alborotada?
brotaba de tu garganta ¡como agua de la cascada!

¿Por qué apenas, sí, te asomas al balcón de la esperanza?
cuando siempre la primera ¡fuiste para ver el alba!

¿Quién ha apagado la hoguera, esa que ardía en tus entrañas?
¡hoy solo cenizas quedan, como en la estufa olvidada!

Siempre pensé que la vida

Gertrudis Dueñas Román

¡Mucho debes de quererlo, para esa vida sombría!
¿Te querrá también lo mismo?
¿te has preguntado algún día?

Recuerda ¡la vida es oro! y malgastarlo no debes,
en amores que no saben, apreciar cuanto le quieres.

¡Alza tu frente y que brote, la risa de tu garganta!
¡Levántate mañanera, justo, antes que asome el alba!

¡Mujer, de carne y de fuego, vuelve de nuevo a la vida!
y piensa en que tú, estuviste ¡todo este tiempo dormida!

*podría vivirse más allá de los sueños**

Extraña Ufanía

Con el don de amar
(Verso libre)

Si las flores del jardín, hoy te parecen bellas
¡Estás enamorado!

Cuando llega el amor, nace una alegría, que no cabe en el pecho, y este se agiganta y se encoge, como un molusco en su concha, por el susto del amor primero, de la primera caricia, y se llenan los ojos de sueños, qué brillan como estrellas en el cielo.

Las manos temblorosas se buscan y entrelazan y se sueltan las amarras de la inocente timidez, por el insípido sabor del primer beso y flota el cuerpo y la mente, como viajeras nubes blancas.
¡Estás enamorado!

El amor, es mágico, y te transporta a un mundo celestial, donde todo es color rosa.
¡Misterios de la vida y del amor!

Amar es un don, que dios ha dado al hombre,
cómo le dio la vida, que es solo una.
¡Y solo una vez se vive!
Ama y protege tu amor, como a tu vida misma,
porque es a ella, a quien más necesitas para poder amar.

¡El amor es algo sublime!
¡Vive intensamente!
¡entrégate en cuerpo y alma! ¡con vida y corazón!
¡Con Don!

Gertrudis Dueñas Román

Te amo
(Verso libre)

Te amo, como ama la tierra la semilla nueva.
Inocente y olvidada, de todo el que envidia o me
critica. Cautiva entre tu piel y libre de tabúes.

Te amo, renovada y fresca como la primavera.
Fecundada, por esa eterna juventud que tienes
para darme, y que de ti me llena.

Te amo, porque me amas con un amor
santo y pagano al mismo tiempo.
¡Singular manera, que tienes de amar!

Te amo, porque vamos de la mano
con la frente erguida, por el camino
de la vida sin importarte la gente.

Te amo, porque eres diferente y
el mejor de los hombres, con las alas
abiertas hacia horizontes nuevos.

Te amo, afán de vida y de ilusión.
Y porque estoy viva, es que te amo así.
Pero si muero, hasta mis huesos te amarían igual.

*podría vivirse más allá de los sueños**

Extraña Ufanía

Misterio
(Soneto # 15)

Hoy siento que me besan, las cosas que no dices
como un presentimiento, que nubla la razón,
que soy la musa exacta, de tus días felices
al ritmo emocionante, de una alegre canción.

En la dulce inconsciencia, de tu abrazo he sentido
el angustioso grito, de la sensualidad,
qué en una vorágine, tu amor ha convertido
para arrancar lamentos, de mi inconformidad.

Y al evocar tu imagen, en las noches de hastío
una fuerza secreta, me aprieta las entrañas
con tortores de prensa, con hilos de rocío...

la deshago en silencio, me seco las extrañas
gotas rojas de llanto, sobre el regazo mío
que brotan misteriosas, y tu recuerdo empaña.

Gertrudis Dueñas Román

Porque aún estás ¡madre!
(Romances Heroicos)

Tu andar por la vida ¡madre! dejó huellas indelebles
y el surco del pensamiento, sembrado con experiencias,
y en ese costal que llevas cargado de tantos años,
está todo el patrimonio de los que vienen detrás.

Puedo leer en tu ojos, frases de amor que no dices,
y las historias de antaño, que en tu pródiga memoria
son como viejos poemas, que guardas en cada grieta
cuando de niña aprendiste, lo que tanto te apasiona.

Si es el camino más corto, la solución del más débil,
la fuerza que está en tu mente te fortalece los pies.
No olvides que ese costa, que llevas sobre tu espalda,
no puedes ponerlo en riesgo ¡porque debes llegar bien!

Casi cien años ¡oh, Dios! con esa buena memoria
podrías hacer relatos, escribirlo y publicarlo,
donde cuentes de tu vida, como los grandes poetas,
con tan solo dos cuartetas, un verso y su pie forzado.

Y como todos nos vamos, tú, también te irás un día
llevándote en la partida las huellas, de cada paso
y todo ese amor callado, que entregaste a tu manera
será dolor de no verte, con el pasar de los años.

Y allí estará tu retrato, de otra foto acompañado,
adornando nuestra sala, colgados en la pared,
y en ofrenda a tu descanso, dos rosas, en copa blanca
habrá junto a la que pongo, por tu nieto, cada mes.
Y el llanto, se hará tangible, y sangrará hasta doler,
el recuerdo, cuando hablemos de ti, una y otra vez
y así, dentro mi pecho, tendré un corazón maltrecho
que latirá extrañamente, sin saber ¿cómo y por qué?

*podría vivirse más allá de los sueños**

Extraña Ufanía

Extraño sortilegio
(Soneto alejandrino # 16)

Porque de amarte tanto, sin percibir siquiera
que al entregarte todo, me olvidaba de mí,
no pude ver que estuve, viviendo una quimera
porque yo estaba ciega, ciega de amor por ti.

Hoy que el tiempo borró, las huellas del pasado
y calmó mi delirio, para bien de algún modo,
conozco las razones, que te han atormentado
que te hunden cada día, más y más en el lodo.

Y llegarás un día, sumiso hasta mi puerta
yo, seré muy paciente, te esperaré despierta
aprendí qué en la vida, la paciencia es un don,

pero tú que has vivido, por años humillado
pagando una quimera, que yo había olvidado,
extraño sortilegio, te hará pedir perdón.

Gertrudis Dueñas Román

La puerta
(Soneto #17)

Tan fugaces, como perturbadores
estos últimos instantes contigo.
Avalancha cruel, que arrastra consigo
pena, gloria, dolor, viejos rencores.

Desaparecerán los estertores
de un amor estéril e inanimado.
El aura de luz que llevo a mi lado
hará retoñar mi jardín sin flores.

Será el momento de mi despedida
el más feliz de todos en mi vida
o será el más triste, una vida incierta.

Solo quiero pedirte que no llores
que, por mí, no reces, por mí, no implores
sí ves cerrarse la tétrica puerta.

Plegaria
(Prosa)

De rodillas, implorante, con las manos crispadas de dolor, lo contemplé por mucho tiempo, con los ojos llenos de esperanza, derramando un rosario en mi plegaria.

Si al menos me mirara ¡Pensé! soñaba con el hechizo de sus ojos, ajenos para mí.
¡Cosa baladí fui entonces! ¡cual nieve bajo su pie, fue mi llanto!

Y hay potencias rotundas, como juramentos, que me atan con hilos de oro, que aprietan el alma, y la estrangulan y es mi voz, hueca como el tronco del parque y no me escucha, no comprende, la absurda negación que es mi vida, que estoy sola, que muero día a día, por hastío de sedes, que ya no viene a amarme, que ya no escucha mi ruego.

Y dice el padre, que me ama y me perdona, pero... ¿qué ha de perdonarme?
Ya no le reconozco más, dentro del corazón ¡como mi propia sangre!

Y conociendo lo inútil de esperar y de la sentencia que ha de darme, levanto la frente del respaldo y le digo:
¡Señor! no importa que no me hayas visto hoy.
¡Señor! Yo, sé bien que algún día, tú, podrás escucharme.

Gertrudis Dueñas Román

Tal vez
(Versos octosílabos)

Tal vez, sientas en las noches
el dulce sabor de un beso,
y una mano que te roza
con sublime ensoñación.
Y sientas cargado el aire
de un cálido olor a rosa
y te llegue en un susurro
mi más preciada canción.

Tal vez, por tu furia loca
estrujarás nuestra almohada,
y en tus instintos morbosos
los labios te sangrarán.
Broten dos lágrimas mudas
que quieran borrar lo hermoso
de aquellos bellos momentos
que ya nunca volverán.

Tal vez, al verme en la foto
sientas ganas de besarme,
y estrecharme entre tus brazos
como un loco en arrebatos.
Cuando la carne te grite
y te palpite el deseo
o todo lleno de rabia
rompas todos mis retratos.

Extraña Ufanía

La palma
(Décima Espinela)

I-

Siempre altiva y desafiante
en el llano o en la sierra,
es para Cuba, mi tierra
un símbolo muy importante.
No da sombra al caminante
pero al guajiro dio casa,
al puerco engordó la grasa
el mambí borró su huella,
y hoy se mece suave y bella
en el patio de mi casa.

II-

Cuando el viento la estremece
o la mueve suavemente,
luce altanera e imponente
cual danzarina parece.
Con sus penachos se mece
en un rítmico vaivén,
las orquídeas lucen bien
atadas a su cintura,
y se mueven con soltura
junto a la palma, también.

Gertrudis Dueñas Román

El gallo
(Décima Espinela)

I-

Despierto al amanecer
por su llamado invariable,
es, alimento envidiable,
da pelea sin perder.
Se acuesta al atardecer
anuncia la madrugada,
con su navaja afilada
pone en el patio su ley,
lleva corona y no es rey
monta, y no es jinete nada.

II-

Él, gobierna el gallinero
poco a poco lo domina,
enamora a la gallina
como todo un caballero.
Si a comer van, él, primero
deja que ella, se alimente
no deja a otro gallo, que entre
a su patio y como rey,
es él, quien pone la ley
¡Lo enfrenta valientemente!

Extraña Ufanía

Por las cosas pasadas
(Fusión de versos asonantes y consonantes)

Siento que la nostalgia, va quebrando mis noches
y una fuerza secreta, que propulsa mi ser
me grita ¡no te rindas! que siempre que anochece
comienza con el alba, un nuevo amanecer.

En rebeldía he intentado, revelarme a mis ansias
y esconder tras la risa, el temor y escapar.
Arrancarme del alma, el dolor, la añoranza
por las cosas pasadas, que no han de regresar.

Y he querido mil veces, en mi lecho sin dueño
esconder en mi almohada, mis sueños sin poder
acallar con mi llanto, el dolor que provoca
la ausencia que fustiga, mi ansiedad de mujer.

¡Qué importa quién me acuse, critique o me exonere!
sí al cerrarse la puerta, solo habremos de estar,
tu perdido en el tiempo, yo perdiendo la vida
por las cosas pasadas, que no han de regresar.

Siempre pensé que la vida

Gertrudis Dueñas Román

Sus ojos
(Serventesio Hexadecasílabo)

Su mirada es un puñal, que en mi pecho va clavado
tan ardiente que me quema, como fuego en mi interior
y va cortándome el alma, con tajos, de lado a lado
desangrándome las mieles, que se escurren del amor.

Esos ojos traicioneros, desgarran mi corazón
miradas que centellean ¡negras! como su color
pero en mi pecho no hay odio, solo siento compasión
y no encuentro en su mirada, ni un vestigio de dolor.

Vivo buscando en sus ojos, aunque a veces me apuñalen
una muestra de alegría, detrás de tantos enojos
y me pregunto por qué los busco, aunque me señalen
y no encuentro las respuestas, porque no están en sus ojos.

Extraña Ufanía

El viejo sendero
(Versos dodecasílabos)

Volví tantas veces al viejo sendero
que podría cruzarlo a ojos cerrados.
Busqué en cada palmo con el desespero
de quien ha perdido los sueños dorados.

Y ya nunca más, yo volveré al sendero
pues, crecieron cardos de muchos colores
donde planté rosas que no florecieron.
Aunque las regaba, con mieles de amores.

Hoy solo me queda del viejo sendero
lejanos recuerdos ¡cosas del pasado!
Tengo un viejo libro y una rosa seca
y amarga la boca, por haberle amado.

Gertrudis Dueñas Román

La candela
(Canción guaracha)

¡Escúchenme, caballeros!
¡salgan de la ciudadela!
La cosa se ha puesto mala
y está cogiendo candela.

¡Apúrense, caballeros!
¡salgan todos del solar!
La candela está muy brava
y alguien se puede quemar.

Salió María, Cachita,
y hasta Juanita la isleña,
unas con jarras de agua
y otras con rajas de leña.

La candela, es una chica
que ha alborotado el solar.
Algunos ya se han quemado
y otros ¡se quieren quemar!

La candela, la candela,
apúrense caballeros
que esa chica es la candela.

Extraña Ufanía

Preludio
(Cuarteto)

¿Son solo versos, cuales reescribes
o acaso es preludio de nuestro amor?
leo entre líneas donde describes
huellas que dejan tristeza y dolor.

¡Borra el pasado, déjate querer!
que en mi universo tú podrás soñar
ven a mi costa, descansa en mi ser
juntos seremos como arena y mar.

Porque sé que eres, como un mar bravío
que besa la roca, caliente al sol
y vendrás rendido al regazo mío
envuelto en la ola, como un caracol.

Deja amor mío, que el viento se lleve
todas tus penas, toca puerto en mí
la vida es un halo de luz, tan breve
y yo, estoy tan sola! ¡Espero por ti!

Gertrudis Dueñas Román

Déjame tu amor
(Canción)

Quiero ser tuya esta noche
y sentirte una vez más.
Calma la sed de mi boca
con tus besos, con tu sal.

No puedo dejar que te vayas
quédate un poco más.
Toma mi cuerpo, hazlo tuyo
con tus besos, con tu sal.

Déjame tu amor, déjame tu amor
todo yo quiero de ti esta noche
déjame tu amor, déjame tu amor
todo yo quiero de ti esta noche

Desde el balcón de mi alma
podrás ver nacer el sol,
o antes de que se asome el alba
podrás marcharte mi amor.

Pero esta noche hazme tuya
has que fluya la pasión.
Quiero entregártelo todo
no te vayas por favor.

Déjame tu amor, déjame tu amor
todo yo quiero de ti esta noche
déjame tu amor, déjame tu amor
todo yo quiero de ti esta noche.

*podría vivirse más allá de los sueños**

Extraña Ufanía

Olvidarme de ti
(Canción)

Olvidarme de ti no puedo
que no puedo vivir sin tu amor.
Me hace falta tu voz, tus besos
el calor de tu cuerpo abrazador.

Olvidarme de ti, no puedo
porque estás aquí, en mí corazón.
Te llevo siempre en mi recuerdo
de mi vida tú eres lo mejor.

No puedo dejar de quererte
porque vivo, tan solo por ti.
Siempre estás en mi pensamiento
deja ya los resentimientos
por favor, vuelve ya junto a mí.

No puedo vivir sin verte
que no puedo, olvidarme de ti
vuelve pronto, regresa a mi lado
olvidemos los dos, el pasado
por favor, vuelve ya, junto a mí.

Que no puedo vivir sin verte
que no puedo olvidarme de ti
que no puedo vivir sin verte
que no puedo olvidarme de ti.

Gertrudis Dueñas Román

Adonis
(Soneto tridecasílabo # 18)

Cual bronce esculpido, por una experta mano
y muy semejante al mancebo de mi sueño
lo tuve ante mí, cual a imagen de un humano
a quien ungiera por rey y nombrara mi dueño.

Fue tanta mi obsesión, por aquella escultura
que quise poseerla, hacerla solo mía
ungiendo con esencias, la bella estructura
moldeada, un príncipe oriental, parecía.

En la fontana de mi alma, muy enamorada
coloqué a mi Adonis, su palacio real
y contemplé por mucho tiempo su mirada...

recostada en su hombro, aquella noche invernal
con el alma desnuda, triste y angustiada
cerré los ojos de mi príncipe oriental.

Extraña Ufanía

Mujer y monte
(Prosa poética)

 Es roble de talla fina, por las manos del artista convertida
en escultura.
Es la seda con que cubre las vergüenzas del imberbe, ceñidas a
la cintura.
Látigo vivo que estalla, cuando el dolor la somete
y fue luciérnaga presa, por intrépida y rebelde,
pero hoy, es libre y ya vuela, alumbra la noche y vuelve.
 ¡Mujer y monte! ¡sí, es ella! quien no declina la frente, ante el
soberbio que ofende, que maltrata, que le humilla
entonces se vuelve monte, por donde nadie camina
¡haciendo crujir las ramas! ¡las que su paso le impida!
 ¡Mujer y monte! ¡sí, es ella!
Porque de espinas fue hecha y convertida en rosal
por un humilde poeta, que le dejó por legado
música en el alma y llanto y el arte de improvisar.
¡No te equivocas amiga! ¡Mujer y monte ella es!
Porque quien tiene en sus manos la base de la escultura,
puede tallar con palabras, la mente y el alma impura
de aquel que sabe que existe, porque su retrato ve.
 ¡Mujer y monte! ¡Ahí está! ¡Todos la conocen bien!
Es la mujer qué con frases y extraña sabiduría,
llega adornando rincones, con la luz de la experiencia
tornando la noche en día.
¡Ay, amiga! ¡tú lo has dicho! ¡Mujer y monte, ella es!
¡Y no es orgullo qué en vano, se pierda en ella la fe!
¡Ella es la amiga de todos! ¡todos como tú la ven!
 ¡Mujer que supo ser nana y monte por defender
todo en lo que cree y ama!
¡Ella para ti, es tu amiga! mucho la quieres ¡Lo sé!
¡pero para mí, es mi hermana!

Siempre pensé que la vida

Gertrudis Dueñas Román

Teorema
(Décima Espinela)

I-
Amarte es casi un martirio
poseerte, la locura,
de una mágica aventura
viva, solo en tu delirio.
Soy en tu riachuelo un lirio
que florece en la ribera,
soy musa de tu quimera,
la pieza por esculpir,
¡un teorema a discutir
de una hipótesis, cualquiera!

II-
Soy el agua efervescente
con la que calmas tu sed,
soy una viva pared
que delimita tu fuente.
Soy una luna creciente
en tu cielo en armonía,
soy presa de tu agonía
soy la calma, soy el bien,
soy tuya, más dime ¿quién
ante mí, se negaría?

III-
Se adueña de tu consciencia
la ansiedad que en mi transita,
soy yo, tu Diosa Afrodita
viva, en la concupiscencia.
Soy tu mejor experiencia,
tu vino más añejado,
soy tu talismán sagrado,
la que enardece tu fe,
tu cobija, tu café
y tu sueño malogrado.

*podría vivirse más allá de los sueños**

Extraña Ufanía

El agua y la Sierra
(Décima Espinela espejo)

Cuesta abajo se desliza
como serpiente en montaña,
riega la tierra aledaña
bajo un sol que pulveriza.
La que a su paso suaviza
la vida en aquellos lares,
cacao, café, palmares
en donde vive el guajiro,
muy contento en su retiro
que es eco de sus cantares.

Que es eco de sus cantares
muy contento en su retiro,
en donde vive el guajiro
cacao, café, palmares.
La vida en aquellos lares
la que a su paso suaviza,
bajo un sol que pulveriza
riega la tierra aledaña,
como serpiente en montaña
cuesta abajo se desliza.

Gertrudis Dueñas Román

Love between shadows
(Free verse)

It's a clear night, and the shadows form confused silhouettes
by the bodies intertwined on the damp sand of the beach.
The breeze gently beats the tufts of palm trees
like birds waving their wings, in the dark sky.

Their soft fingers disentangle their messy hair in gesture
affectionate, ecstatic, he contemplates his dark and manly
face while she kisses his beautiful eyes again and again.
The crack of the wave that breaks against the rock arrives with
the breeze as an out of tune orchestra out of rhythm.

But in the sweet unconsciousness that absorbs it feels it
sound like the fifth symphony and flies the thought and the
soul shrinks like mollusk in its shell.
Squeezes her body against his and is lost in the warm embrace
of love that survives in the shadows of the night.

*podría vivirse más allá de los sueños**

Extraña Ufanía

Amor entre las sombras
(Verso libre traducción al español)

Es noche cálida, las sombras forman confusas siluetas por los
cuerpos entrelazados, sobre la húmeda arena de la playa.
La brisa golpea suavemente, los penachos de las palmeras,
cual, si fueran aves agitando sus alas en el oscuro cielo.

Sus suaves dedos, desenredan su desordenado cabello. En
gesto cariñoso, estática, contempla su rostro oscuro y varonil,
mientras besa una y otra vez, sus hermosos ojos.
El chasquido de la ola que rompe contra las rocas,
llega con la brisa, como orquesta desafinada,
formando compases fuera de ritmo.

Pero en la dulce inconsciencia que le absorbe, la siente
como hermosa sinfonía. Y vuela el pensamiento y el alma se
encoge, como molusco en su concha, por el temor de que
amanezca y la luz los separe nuevamente.
Estruja el cuerpo contra el suyo y se pierde en el abrazo cálido,
de un amor, que sobrevive entre las sombras.

Gertrudis Dueñas Román

Un trémulo recuerdo
(Soneto alejandrino # 19)

¿Por qué piensas que puedes, herirme en el orgullo
con los recuerdos que son, agudos como lanza?
¿Es que acaso no sabes, que de amor y de arrullo
me construí mil imperios, donde el mal no me alcanza?

¿Por qué quieres que crea, que tu amor no es sincero
y haces sangrar los besos, que mueren en los labios?
¿Es que acaso no sabes, que cuando quiero, quiero
donde existe el amor, no existen los agravios?

Con profunda tristeza, recojo algún pedazo
de un trémulo recuerdo, cual castillo de arena
que se ha desmoronado, perdido en el ocaso...

realidad artera, que desangra la vena
que mantiene con vida, mi recuerdo, ¿o es que acaso
no me ves aún viva? ¡aunque muero de pena!

Extraña Ufanía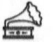

Resignación II
(Soneto alejandrino # 20)

Por varón y orgulloso, de atractivos sensuales
beberé de la copa, que a amarte me convida,
emociones paganas, sagradas o triviales
no han de ser incólumes, al curso de la vida.

Tú eres el agua fresca, de mi limpia fontana
Dios, bendiga la magia, con que me haces soñar,
pero bien sé querido, que el día de mañana
ya no podré brindarte, lo que hoy te puedo dar.

Y compenso el momento, que me brindas ardiente
en el rítmico vaivén, de tu cuerpo exigente
y de tu boca húmeda, que es toda sensación,

olvidando que un día, más temprano que tarde,
apagado ya el fuego, que en mis entrañas arde
no beberé en la copa, de la resignación.

Gertrudis Dueñas Román

Desesperanza
(Versos Heptadecasílabos)

Errante y taciturno, es este corazón tan loco y mío,
galopa sin rumbo, en busca de la luz, que ha perdido.

¡Ay desesperanza! que te adueñas del alma, como la hiedra
que a las rocas se aferra y le entrecortas el último aliento para
dejarla morir en el húmedo y sombrío alero.
Las piedras como tumba y su ataúd, donde descansa yerta.

¿Dónde vas corazón, si en la desesperanza vivo y muero?
Ya no me dejes, no hieras mi pecho, que me sangra la muerte
que al dolor me condena, sé tú mi venda, no quiero verme, no
me niegues tu mano, ponla en mi herida que ya agonizo.
Descansa corazón inerte, ya es tiempo, la luz, te alcanza
ya no te culpes si el galope detienes ¡la vida pasa!

*podría vivirse más allá de los sueños**

Extraña Ufanía

Nunca volverás
(Soneto clásico # 21) A mi hijo Papito.

Volaron de mi playa las gaviotas,
abandonado y triste está el contorno.
Sola quedé, con las dos alas rotas,
al ver partir tu barca, sin retorno.

Y desde entonces, ando a la deriva,
por mar de llanto, oculta entre la niebla.
Soy la sombra de un recuerdo ¡cautiva!
cual sinrazón ¡perdida en mi tiniebla!

Ya no escucho de la gaviota el canto
que en tu partida acompañó mi llanto,
aun así ¡vuelvo al mismo lugar!

Sé, que nunca volverás a mi playa,
que es mi rincón, donde el dolor explaya,
el sentimiento ¡y mi forma de amar!

Gertrudis Dueñas Román

Todo lo puedo por ti
(Verso libre)

Puedo decir los versos más hermosos, pintar de colores tu
horizonte y llenar tu cielo de estrellas parpadeantes, para
hacerte olvidar tu melancolía.
Puedo tejer tu ilusión con trenzas de alegrías
para adornar la senda por donde camines.
Llenar de música tu oído y desgranar un rosario de frases
milagrosas, para hacerte sentir, que vives en un mundo
mágico.
Puedo rozar tus labios con los míos y dejarte probar el néctar
prohibido, para que alimentes tus ansias de indomable varón,
la que te hace sentir que tienes el poder en tus manos.
Correr y descorrer, cada palmo de tu cuerpo desnudo
para hacerte olvidar, cuanto hallas vivido y amarte sin prisa y
detener el tiempo en el reloj para que no quieras marcharte
nunca.

Todo lo puedo por ti, porque entre tu verdad y la mía
solo cabe un hilo de esperanza, con el que tengo
atados mis sueños, para que no se los lleve el viento y me
pierda en la profunda desolación del alma.
Todo lo puedo por ti, pero no sé si pueda hacerlo
mañana, se acaba el tiempo en mi reloj de arena y ya no
podrás voltearlo, ni aún, amándote así, porque la vida pasa y
se corta el aliento.
Tantas cosas que podría hacer hoy por ti, que aún tengo un
alma y una vida en el cuerpo y que se escapa lentamente,
como el agua entre los dedos.
Un alma, que tan solo se alimenta de sueños.

Extraña Ufanía

Negación
(Espinela espejo)

I-
No encontrarás en mis ojos
esa chispa de pasión,
se apagó en mi corazón
y quedó un lecho de abrojos.
No calmaré tus antojos
no me importan tus agravios,
no oiré tus consejos sabios
no querré ya más quererte,
aunque muera por no verte
no beberás de mis labios.

Quédate con tus resabios
ya no quiero más tenerte,
nunca debí conocerte
no vales un pintalabios.
Vete con tus monosabios
y llévate tus enojos,
para ti, puse cerrojos
ya no me das ilusión,
tan solo das compasión
y me provocas enojos.

Gertrudis Dueñas Román

II-

No te contaré mi pena
no sabrás de mi dolor,
hoy reniego de tu amor
y me quito esta condena.
Porque a partir de hoy ajena
ya seré para tu vida,
nunca más tendrás cabida
dentro de mi corazón,
porque acabó la pasión
se murió tu preferida.

Hoy emprendes la partida
dejando atrás nuestra unión,
será una transformación
cien por ciento a mi medida.
No te queda más salida
que cortarme esta cadena,
que nos une y que cercena
el tallo de nuestra flor,
sé una vez más, buen actor
y demuéstralo en escena.

*podría vivirse más allá de los sueños**

Extraña Ufanía

La otra yo
(Versos octosílabos)

I-

¡Cuánto amaba a esa mujer!
¡siempre me recuerda a mí!
¡tenía chispa en sus ojos!
bastaba para encender
una antorcha de olimpiada
sin que dejara de arder,
en todo el campeonato.
¡Llevaba fuego en su ser!

II-

¿Por qué siempre estás sonriendo?
¿de qué te ríes? ¿de qué?
Envidiosas, le decían
cuando la veían riendo.
Y apenas sin comprender
por qué lo estaban diciendo,
se reía con más ganas
cual si no estuviera oyendo.

Gertrudis Dueñas Román

III-

¡Qué cosas tiene la vida!
cómo te suele cambiar
la risa por un lamento
y se lleva en su partida
el brillo de tu mirada,
y te aplasta sin medida
cuerpo, alma y sentimiento
dejándote destruida.

IV-

¡Y cómo la quise yo!
a esa mujer la admiraba,
y no era por narcisista
ni por envidiosa, ¡no!
si no, porque era rebelde
y contra todo luchó
con la sonrisa en los labios
hasta el día en que murió...
un pedazo de su alma.
¡de esa mujer! ¡la otra yo!

Extraña Ufanía

Ausencia
(Prosa poética) A mi hijo Papito.

Tres años de ausencia, de dolor y pena
un surco en el alma, tan solo me queda,
sembrado de ortigas, y de rosas quietas
grietas que no sanan, que sangran su ausencia.
En el huerto tengo, muchas flores secas
abundan los cardos, y orugas verdugas
que trituran todo, dentro de mis grietas,
grietas que no sanan, que sangran su ausencia.

Que fácil decirlo, tal vez, si no fuera
pero es llamarada, que crece y que quema,
carne de mi entraña, de mi vida entera,
grietas que no sanan, que sangran su ausencia.
Se sueña con hijos, que crezcan y puedan
seguir a sus padres, después que ellos, mueran
no llevarles rosas, a sus cabeceras
ni sembrar de espinas, un surco de grietas.

Sí, ya sé que no estás, que la muerte llega
y se lleva todo, sin que nadie pueda
encontrar razones, ni justificarla,
que el alma te amarra, con mucha tristeza
y en el pecho surcos, de dolor y grietas,
qué grande vacío, por dentro te deja
se te va la vida, o vives ajena,
grietas que no sanan, que sangran su ausencia.

Gertrudis Dueñas Román

Piedras en el camino.
(Versos blancos)

El camino, puede ser angosto y pedregoso
Pero, no por eso dejarás de recorrerlo.
Si tropiezas y caes, pues, ¡Levántate y sigue!

Las cicatrices en tus pies te recordarán
que deberás escoger el camino correcto
para no volver a tropezar, con la misma piedra.

El camino, puede no ser fácil, pero una vez
que has emprendido el viaje, ya no habrá vuelta atrás,
alza la frente y mira hacia adelante ¡No siempre
los caminos, están sembrados de piedras!

*podría vivirse más allá de los sueños**

Extraña Ufanía

Amor
(Décimas Espinela)

I-
Palabra de cuatro letras
las que encierran tantas cosas,
unas suelen ser hermosas
otras tantas indiscretas.
Podemos guardar secretas
cuando les falten sabor,
pero siempre es el amor
lo que queremos hallar,
aunque nos llegue a matar
de tristeza o de dolor.
II-
Para aquel que haya amado
siempre un sufrimiento tuvo,
y el corazón lo sostuvo
de un fino hilito colgado.
Pero aquel que no ha llegado
a dorarse en su calor,
no conoce del dolor
ni la dicha que provoca,
cuando salen de tu boca
las cuatro letras, amor
III-
El amor es todo aquello
que nace del corazón,
y tienes la sensación
de encontrarlo todo bello.
Es increíble destello
que te brota por la piel,
es tan dulce, como miel
que no dejas de anhelar,
y aunque te llegue a matar
no puedes vivir sin él.

Gertrudis Dueñas Román

Noche de luna
(Prosa)

¡Es noche de luna grande!
Algunos dicen que podría afectar en cierto modo, la vida de las personas, yo no sé, si es cierto, pero se ve hermosa y hace que la noche sea más clara.

A lo lejos, se escucha el ladrido de un perro, que defiende su patio del extraño que pasa junto a la verja.
Su dueño lo regaña y sus voces se confunden con el ruido de los aviones que surcan el cielo sobre mi cabeza.
Un grillo, no para de chirrear todo el tiempo, ruin, ruin, ruin, que aturde mis oídos.

El tren, pasa veloz, con un ruido infernal, a solo cincuenta metros de distancia.
Pero, es noche de luna grande y salí al jardín a contemplarla.
Las gardenias, despiden su rico y suave aroma, que me llega arrastrado por la brisa, que choca con mi rostro, y me quedo en éxtasis por un largo rato, aspirando el perfumado ambiente nocturno.

El tiempo vuela, y ya es casi media noche
y, como quien se despide, miro a la luna, redonda y grande, me doy la vuelta y me pierdo, tras el umbral de mi humilde morada.

Extraña Ufanía

La primavera
(Décimas Espinela)

I-
Que hermosa la primavera
que a todo le da color!
pone belleza en la flor
bajo un sol que reverbera.
Sobre la verde pradera
con sus rayos ilumina
la niebla que difumina
esos paisajes tan bellos
con increíbles destellos
sobre el agua cristalina.

II-

Cuando nace tras la loma
el alba resplandeciente
pone luz en el ambiente
canta alegre la paloma.
Disfruto pleno, el aroma
que baja de la cañada
la brisa de la alborada
me sabe a cafeto en flor
y perfuma con su olor
a mi alma enamorada.

Siempre pensé que la vida

Gertrudis Dueñas Román

Laberinto
(Prosa)

La vida es un laberinto, en el que te pierdes y después de correr y descorrer el mismo camino, llegas a un punto donde te detienes, tomas aliento, respiras profundo y comienzas a recorrerlo de nuevo, hasta encontrar la salida.

Todas las cosas que nos suceden en la vida son derivados de otros acontecimientos, por lo que, en muchos de los casos, somos responsables, a veces culpamos al destino o depositamos la culpa sobre los hombros de alguien.

En muchas ocasiones el papel de víctima es perfecto para quitarse el golpe de encima, y evadir responsabilidades, pues, sucede que no todos tenemos el valor de lidiar con la realidad.

Extraña Ufanía

Un ruego por mi pueblo
(Jotabé con Estrambote

¡Se vistió de luto el pueblo, Maestro!
¡por un triste y doloroso siniestro!

¡Muerte y dolor nos impone el destino,
quien, con falacia, nos trueca el camino!
¡Vivir y morir, beber nuestro vino
o confiar siempre en el poder divino!

¡Oh, Señor! derrama tu dulce aurora
sobre nuestro pueblo, que sufre y llora.

De rodillas, rezando un Padrenuestro
ya postrada ante ti, la frente inclino
¡misericordia, en la difícil hora!

¡Muerte desgarradora
que sin piedad tiñe de negro el suelo!
¡concédeles un lugar en el cielo!

"A los caídos en el accidente aéreo en Cuba."
Mayo del 2018.

Gertrudis Dueñas Román

¡Cubana hasta la raíz!
(Jotabé Acróstico Hexadecasílabo de Rima Doble y Adivinanza

Lacio y verde su cabello, luce al viento desafiante,
Árbol cubano muy bello, símbolo tan importante

Penachos alborotados, buscando la luz del día
Altivos y despeinados, en un cielo en armonía
Los pájaros anidados, en sus ramas con la cría
Muchos racimos colgados, de palmiches todavía.

Amarrada a su cintura, la orquídea, está feliz
Regia como una escultura, danza al viento, cual actriz

El albor con su destello, le hace ver más elegante
Altanera en todos lados, halla tormenta o sequía
La encontrarás tan segura, cubana hasta la raíz.

Nota: Poema acreedor de un Accésits en el VIII Certamen Poético Internacional de la Rima JOTABÉ en Valencia, España.

*podría vivirse más allá de los sueños**

Extraña Ufanía

Furia en el cielo
(10 TANKA, 5,7,5,7,7 Versos Orientales)

Baja estruendoso, le arrebata la calma, quejas y gritos
y las almas se agrietan y se apagan las vidas.

Se escucha el llanto, las estrellas lo miran, todo perdido.
Luz, en el firmamento y dolor en la tierra.

¿Dónde está aquel, que prometió cuidarlos? La gente llora. El miedo ya no calla, crece la voz, se agita.

Paloma blanca, ya no encuentras el nido, si está lloviendo.
Lejos hay luz, y risas, mesas con pan y vino.

El sol ya nace, ¡tú aún sigues desnuda! ¡no más silencio! Que cubran sus vergüenzas y que arropen el alma.

¡Vuela paloma, quiero escuchar tu canto de libertad!
¡que nunca nadie pueda, cortar jamás tus alas!

Estoy llorando, por tus tristezas, mías, en la distancia.
¡tuya mi luna plata! ¡del azul de mi cielo!

¡Suelo florido, mis profundas raíces, el viento las arranca! ¡tus lágrimas son ríos, que en verde mar se pierden!

¡Que ya no llores y seca tus lágrimas! ¿de qué estás hecha? ¡tu suelo tiene sangre de tus antepasados!

Arcos y flechas, surcaron el espacio ¡Truncó el silencio!
¡viejas son las memorias! ¡nada puede borrarlas!

Gertrudis Dueñas Román

Primavera
(Jotabé Oriental, Haiku 5,7,5)

¡Vuelan las nubes, la noche está llorando, luz en el mar!
De la enorme ola, ya el viento sopla fuerte ¡quiere danzar!

Arrecia el viento, chirrean los maderos, ¡la vida grita!
ruge el espanto, monstruo de grandes fauces, que el mar agita.
Convulso choca, contra la roca inmóvil ¡se precipita!
trozos ya muertos, hoy yacen en la arena ¡los regurgita!

¡Blanca gaviota! sobre las aguas quietas, vuela ligero.
canto sonoro! surca libre el espacio ¡vuelo primero!

Salió la luna, ya se fue la tormenta, vuelve a brillar
el sol, ya nace, las gardenias florecen, todo palpita,
la primavera, que es de tierra mojada ¡sabe a romero!

Extraña Ufanía

El ayer, es un canto
(Jotabé Oriental Senryu 5,7,5)

¡Sufre alma mía, si amarte es un capricho! ¡déjame el beso!
Tal vez ya es tiempo, conozco la razón, y de ella el peso.

Si al poseerte, la mágica aventura, de tu delirio.
Sana locura, vive solo en tu mente, como un martirio
corre en mi sangre, cual si fuera un riachuelo ¡soy flor de lirio!
Yo fui tu tiempo, florecí en tu ribera, tu subdelirio.

Fuiste mi musa, mi ayer y mi quimera, mi risa y llanto
tú mi pasado, tú mi mejor recuerdo, también mi canto.

Mis pies cansados, ya son lentos y viejos, tal vez, por eso
viva de cosas, quedaron en el tiempo, canto es de virio.
Se va la vida, solo el recuerdo queda ¡te quise tanto!

Gertrudis Dueñas Román

Soledad encarnada
(Tercetos endecasílabos)

Va cayendo la noche, y llegas tú,
y en súbito afán, sin pedir permiso
transformas todo mi ser, mi espíritu.

Quisiera fueras por otro camino,
¡pero ahí estás, como el más fiel amante!
¡falsante defensor de mi destino!

¡Me acechas, cual demonio delirante!
Umbría noche sin luna ni viento
audaz, persistente ¡Beligerante!

La niebla cubre todo mi universo.
Me hace sentir afligida, anegada,
inmersa en este mundo tan adverso.

Intento escapar, pero estoy atrapada,
convertida en prisionera del tiempo.
¡Atada a esta soledad encarnada!

Autora: Damaris Blanco González
Poeta y Licenciada Socio Cultural
Graduada en la Universidad Camilo Cienfuegos
de Matanzas, Cuba.

Extraña Ufanía

¡Así soy yo!
(Décimas Espinela)

I-
Soy cubana y Cienfueguera
soy poetisa también,
autodidacta por bien
madre, abuela, compañera.
Soy una mujer sincera
que no teme a la verdad,
que pinta la realidad
con un lápiz y un papel,
por naturaleza, fiel
y amante de la lealtad.
II-
Amo la tranquilidad
amo la paz, del hogar,
la belleza singular
de mi añorada ciudad.
Amo el gesto de hermandad
sentido de cubanía,
adoro la luz, del día
nuestras playas, nuestro cielo,
los campos de nuestro suelo
del cubano ¡su alegría!
III-
Para aquel que ya pensó
¿qué hace lejos de su tierra,
si ese sentimiento encierra
porque no se regresó?
Les diré también que yo
la visito muy frecuente,
me codeo con mi gente
lloro y río, junto a ella,
no soy de la gente aquella
que la olvida fácilmente.

Gertrudis Dueñas Román

¡Mentiras!
(Dos Ovillejos encadenados)

I-
¿Qué tú no me quieres más?
¡sabrás!
¿Porque dejaste de amarme?
¡contadme!
¿Sientes desdén, mucha ira?
¡mentira!
Es que tu mente delira
y tu corazón no siente,
está vacío y te miente
¿sabrás contarme?¡mentira!

II-

¡Qué no me amaste jamás!
¡no más!
¡Qué ahora quieres olvidarme!
¿dejarme?
¡Qué por mí ya no suspiras!
¿mentiras?
Te contradices, conspiras,
te engañas inútilmente
y eres presa fácilmente
¡No más! ¿dejarme? ¡mentiras!

Extraña Ufanía

Agradecimientos

Quisiera agradecer, en primer lugar, a mis hijos y a toda mi familia, que siempre me han apoyado en todo momento y han creído en que mi sueño algún día, podría hacerse realidad. Ellos son lo más importante de mi vida y quiero darles mis más sinceras gracias.

Agradezco a mi amiga Vivian Romero y a su esposo Tony (escritor y poeta cubano) quienes fueran las primeras personas en apoyarme con materiales de estudio para mi formación como autodidacta.

Agradezco también a mi amiga Mayra Jorge, por la definición del poema, Mujer y monte dedicado a mi hermana Adelfa Fredy Román López.

Agradezco el amable gesto de la poeta y amiga **Damaris Blanco González** por su participación en el libro con el poema *SOLEDAD ENCARNAD*

Agradecer además a Kindle Direct Publishing por hacer posible la publicación de este libro y dar las gracias a todas aquellas personas que lean este libro.

A todos ellos, gracias.

2019.

Gertrudis Dueñas Román

Datos sobre el autor

Gertrudis Dueñas Román, nace en el Batey del Central Perseverancia en la Provincia de Cienfuegos, Cuba, el 28 de febrero de 1961, Operaria B de Salud Pública y Recopiladora de Datos del Ministerio del Azúcar (MINAZ) en la Provincia de Cienfuegos, Cuba.

Poeta y Escritora de formación autodidacta por más de 35 años, quien, desde el 3 de abril de 2018, pertenece al Directorio de la Rima Jotabé, radicado en Valencia, España, y miembro del grupo Jotabeando de Facebook, administrado por la Poeta y Escritora Marta María Requeiro Dueñas Embajadora de la Rima Jotabé en los Estados Unidos y por el mismísimo creador de la Rima Jotabé Excelentísimo Mosén, Sr. Juan Benito Rodríguez Manzanares, hasta la fecha.

La autora, cursa estudios primarios en la Escuela Marcelo Salado Lastra en el Batey Perseverancia y los estudios básicos en las Secundaria Básica Capitán San Luis de Aguada de Pasajeros, Provincia de Cienfuegos en su localidad. En años posteriores se integra a la Secundaria Obrera Campesino (SOS) alcanzando el 12 grado.

En el año 2012 emigra a los Estados Unidos, y posteriormente se inscribe en Florida National University (FNU) en Hialeah, Florida, donde tiene la oportunidad de convalidar la certificación de estudios adquiridos en su país natal.

Realizado por G. D. Román.

Extraña Ufanía

ÍNDICE

Presentación ..5
PRÓLOGO BIOGRÁFICO ...7
Extraña Ufanía ...9
Mis dos amores ...10
Ámame ..11
Tu nombre ...12
Y tú ..13
Amor moribundo ...14
La distancia ...15
Tribulación ..16
Tú perdón ..17
Traición ...19
El guarachero ..21
El perro y el mendigo ..22
Mi sonrisa ...23
Encuentro ...25
La esquina nuestra ...26
La búsqueda ...27
Soledad y dolor ...29
El tiempo, tu enemigo más fiel30
¿Por qué? ...31
Ganas ...32
Resignación ..33
Pecado ..34
Penas ..35
Celos ...36

Gertrudis Dueñas Román

Dudas	37
Fantasía	38
Temor	39
No digo adiós	40
Mi oración	41
Flagelo	42
Sueño de amor	43
Déjame	44
Sueños raros	45
Seré, tu sombra	46
Mi pequeño ángel	47
Me pierdo	48
Esta noche	49
Nostalgia	51
Nuevas rosas	52
Rúbrica de amor	53
Desengaño cruel	54
Tu voz	55
Enigma	56
Un amigo	57
Mujer de carne y de fuego	58
Con el don de amar	60
Te amo	61
Misterio	62
Porque aún estás ¡madre!	63
Extraño sortilegio	64
La puerta	65
Plegaria	66
Tal vez	67
La palma	68

*podría vivirse más allá de los sueños**

Extraña Ufanía

El gallo ...69
Por las cosas pasadas ...70
Sus ojos...71
El viejo sendero ..72
La candela...73
Preludio ..74
Déjame tu amor..75
Olvidarme de ti...76
Adonis ..77
Mujer y monte..78
Teorema ...79
El agua y la Sierra ...80
Love between shadows ..81
Amor entre las sombras ...82
Un trémulo recuerdo..83
Resignación II ...84
Desesperanza ...85
Nunca volverás...86
Todo lo puedo por ti ..87
Negación...88
La otra yo...90
Ausencia ...92
Piedras en el camino. ...93
Amor...94
Noche de luna...95
La primavera...96
Laberinto ..97
Un ruego por mi pueblo ...98
¡Cubana hasta la raíz! ...99
Furia en el cielo ..100

Gertrudis Dueñas Román

Primavera	101
El ayer, es un canto	102
Soledad encarnada	103
¡Así soy yo!	104
¡Mentiras!	105
Agradecimientos	106
Datos sobre el autor	107

Este poemario ha sido finalizado por la poeta cubana Gertrudis Dueñas Román, en la Ciudad de Miami, Florida, Estados Unidos, a las once y cincuenta y cinco de la mañana del nueve de abril de dos mil diecinueve.

Extraña Ufanía

*Siempre pensé que la vida

www.ingramcontent.com/pod-product-compliance
Lightning Source LLC
Chambersburg PA
CBHW022025170526
45157CB00003B/1361